编者的话

应广大国画爱好者学习绘画的需求，旨在弘扬中华传统艺术，推动和普及绘画技能，发掘艺术瑰宝，展示名家风格各异的创作风采，提供修身养性、自学美术绘画的平台。本社在已成功出版的《学画宝典——中国画技法》《临摹宝典——中国画技法》两大系列的基础上，再推出《每日一画——中国画技法》丛书。本系列汇聚各题材专擅画家教学之精华，单品种单册出版，每册列举 12 幅范图，均配有详细的步骤演示及简明易懂的文字解析，以全新的视觉，全面而鲜活地介绍范图的运笔、设色过程，并附上所用笔、墨、颜料等工具介绍。读者可在闲暇时按个人喜好有计划地选择范图，跟随画家的笔墨领略画法要点，勤学勤练，逐步形成自我风格。如师在侧，按步就学，以达到举一反三的效果。希望本系列丛书能成为国画爱好者案头必备工具书。

黄民杰 福建省美术家协会会员，福州绿榕画院副院长，福州大学校园文化建设艺术顾问，福建省老年大学山水画教师，教授级学者。出版有 20 多种著述，擅长传统山水画，画风古雅细腻，诗意盎然。2014 年在福州东方书画社举办"溪山幽趣——黄民杰扇面山水画展"。

2012 年《梅兰竹菊题画典故》重庆出版社
2018 年《仿古山水画技法丛书》系列 福建美术出版社
2019 年《每日一画——中国画技法·古意山水》福建美术出版社
2020 年《每日一画——中国画技法·浅绛山水》福建美术出版社
2020 年《每日一画——中国画技法·青绿山水》福建美术出版社

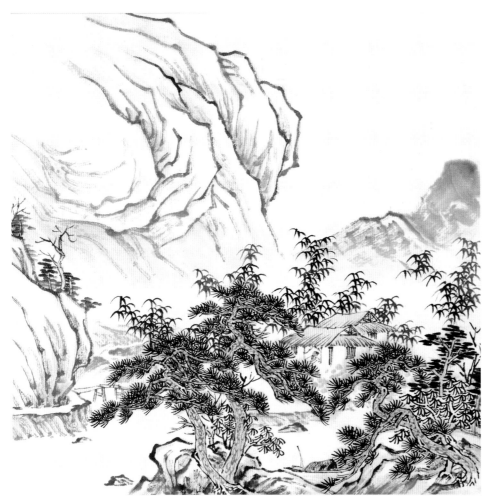

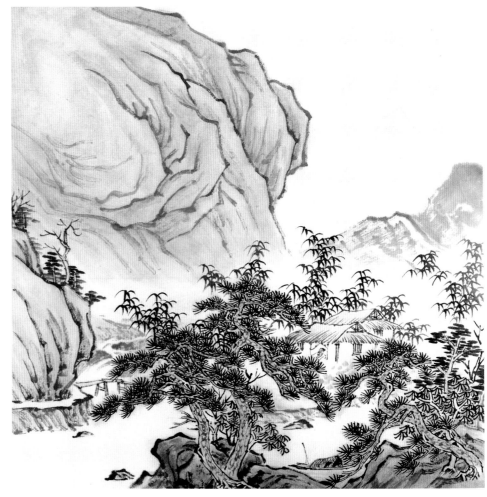

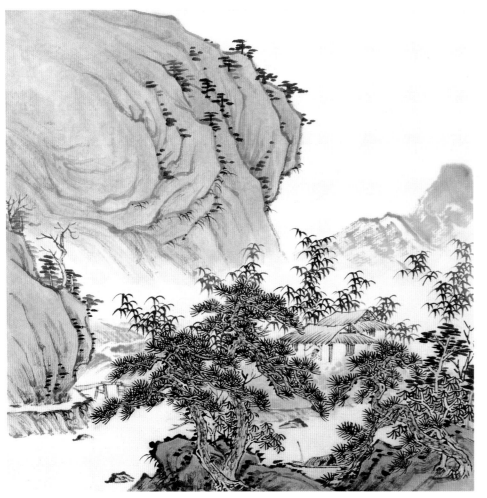

《幽篁高逸》画法

毛　　笔：兼毫笔、小狼毫笔、大白云笔

国画颜料：赭石、花青、藤黄、三青、三绿、朱砂、墨汁

　　步骤一：蘸赭石勾勒山石轮廓和纹理、染松干和茅屋，干后用白云笔蘸淡赭石染土坡和山石的下半部分。

　　步骤二：调花青、藤黄成淡草绿色染草地、山石和夹叶。留出山石和山头下半部分的淡赭石色。

　　步骤三：三绿染山石和山头，干后用兼毫笔点苔，狼毫笔画小草。

　　步骤四：用少许三青染山石和山头的顶部。用花青加少许墨画远山，染树叶、竹丛和水。赭石调朱砂点红叶。

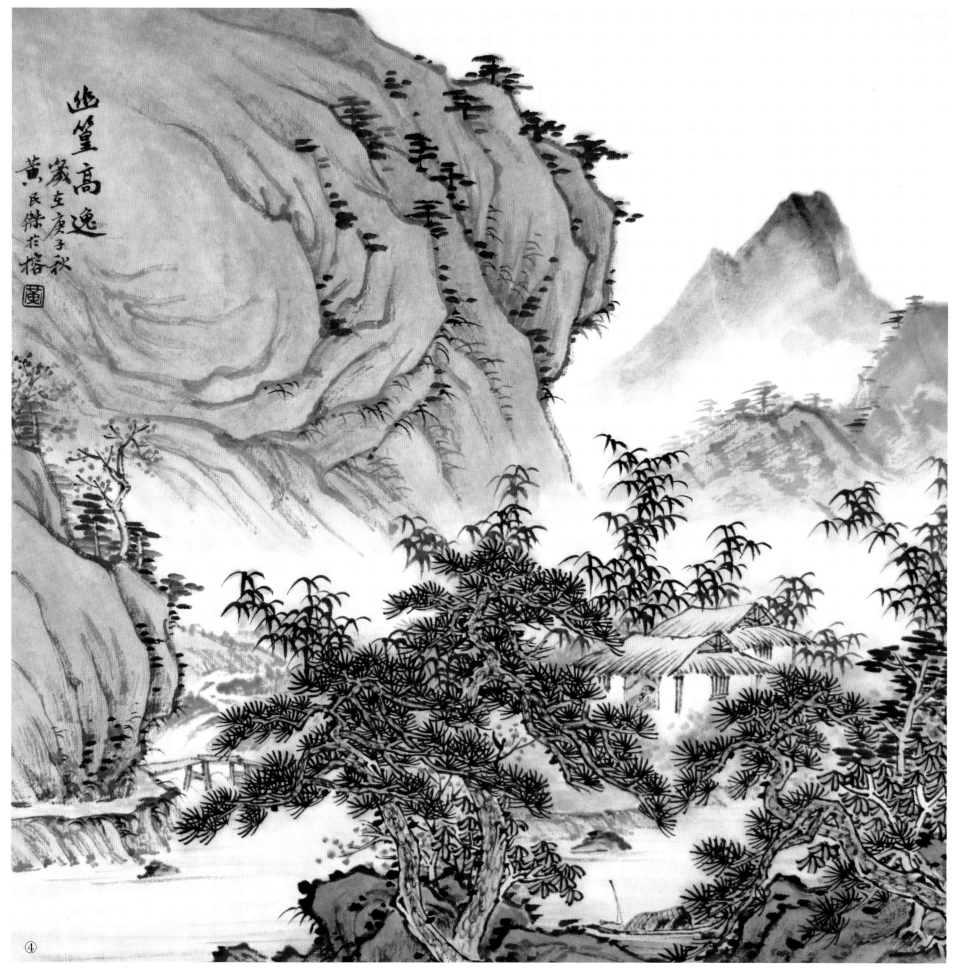

幽篁高逸

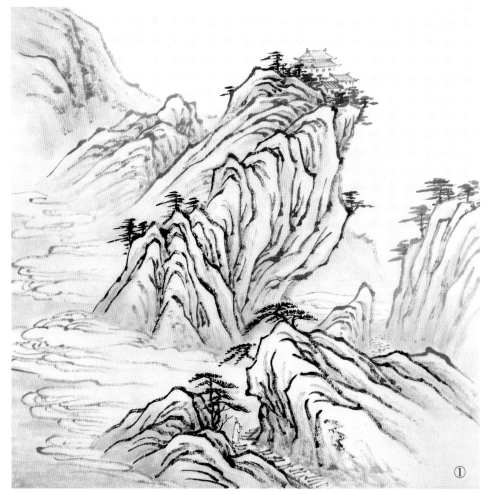

①

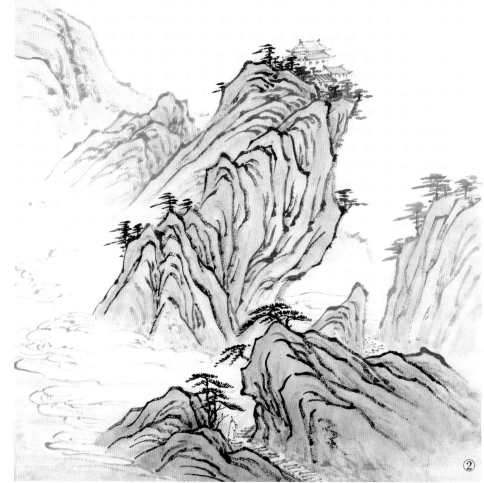

②

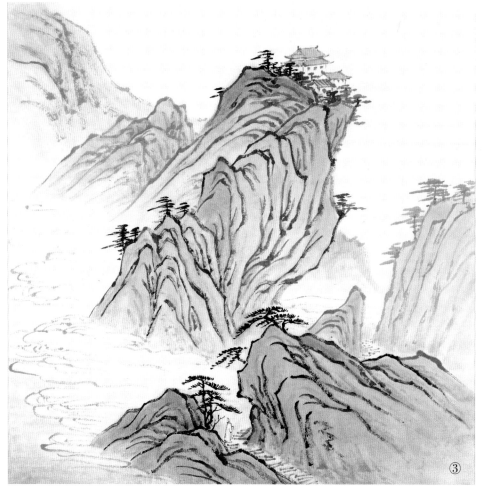

③

扫码看教学视频

《翠峰烟霭》画法

毛　　笔：兼毫笔、小狼毫笔、大白云笔
国画颜料：赭石、花青、藤黄、三青、三绿、墨汁

　　步骤一：蘸赭石勾勒山石轮廓、纹理和染屋顶，用淡赭石勾勒白云。干后用白云笔蘸淡赭石染山石和山峰的下半部分。

　　步骤二：调花青、藤黄成淡草绿色染山石和山峰，留出山石和山峰下半部分的淡赭石色。

　　步骤三：三绿染山石和山峰，调少许三青染山石和山峰的顶部，用白云笔蘸淡赭石将远山再染一遍。

　　步骤四：用兼毫笔点苔，小狼毫笔勾提部分山石轮廓纹理，添加些小树。

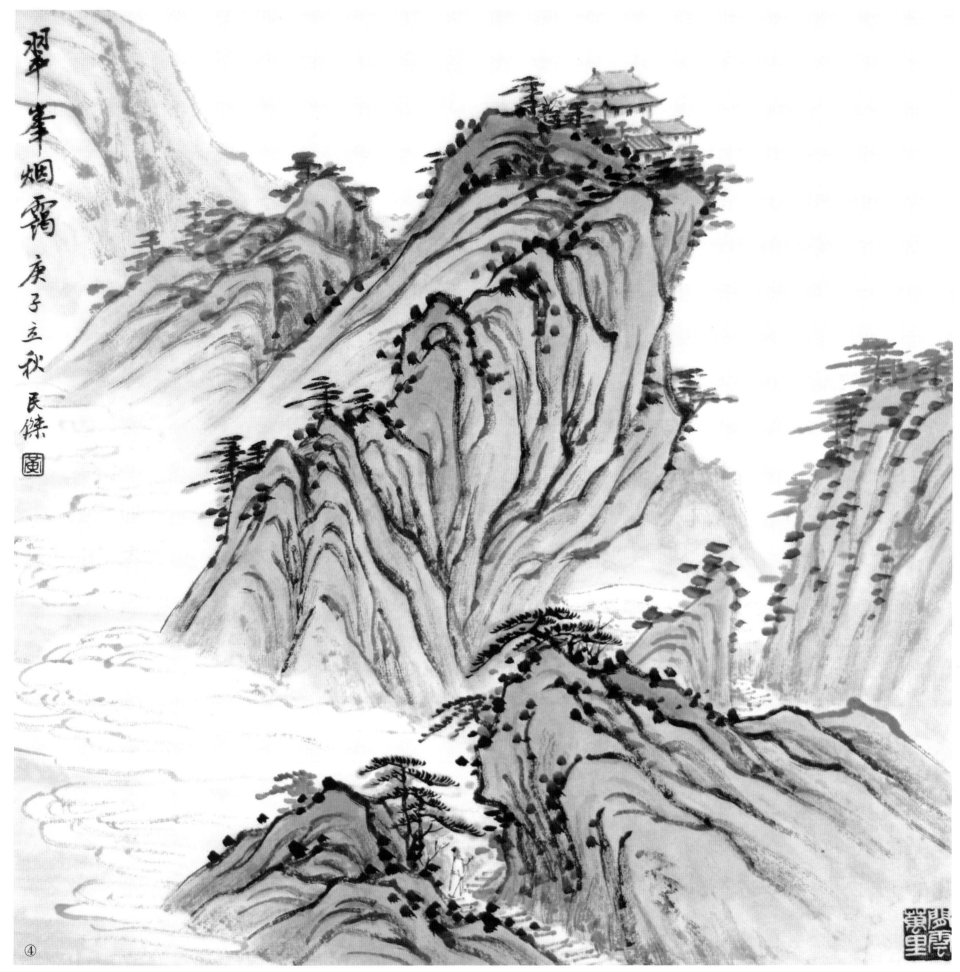

翠峰烟霭

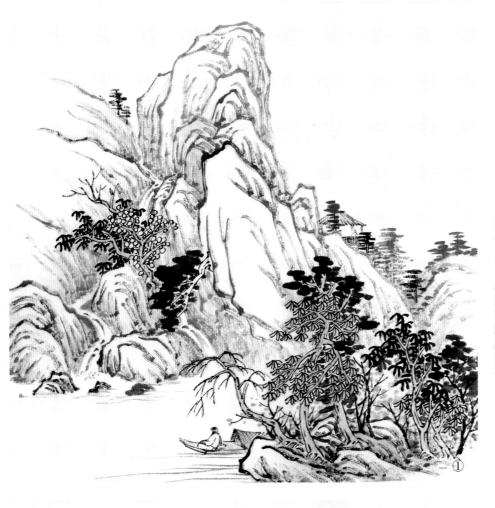

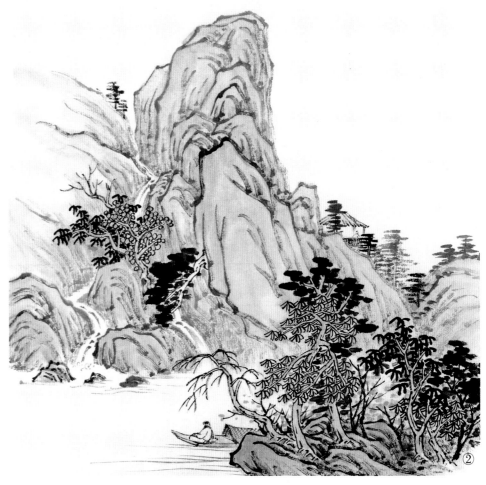

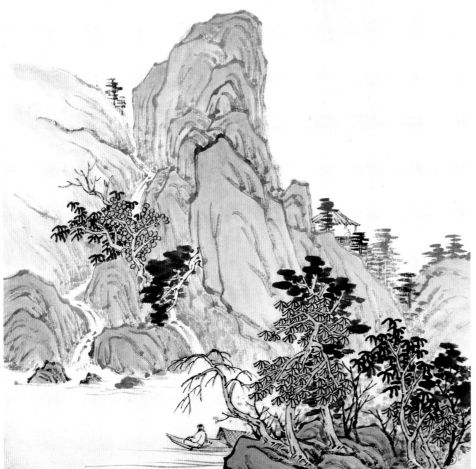

《溪山佳趣》画法

毛　　笔：兼毫笔、小狼毫笔、大白云笔
国画颜料：赭石、花青、藤黄、三青、三绿、朱砂、墨汁

　　步骤一：蘸赭石勾勒山石轮廓和纹理，染屋顶、小船和个字夹叶。干后用白云笔蘸淡赭石染山石的下半部分。

　　步骤二：调花青、藤黄成淡草绿色染山石、圆形夹叶和点杂叶树，留出山石下半部分的淡赭石色。

　　步骤三：三绿染山石和山头，调少许三青染山石和山头的顶部。

　　步骤四：用花青加墨画远山。兼毫笔点苔，小狼毫笔勾小草，添加些小树。赭石调朱砂点个字夹叶。

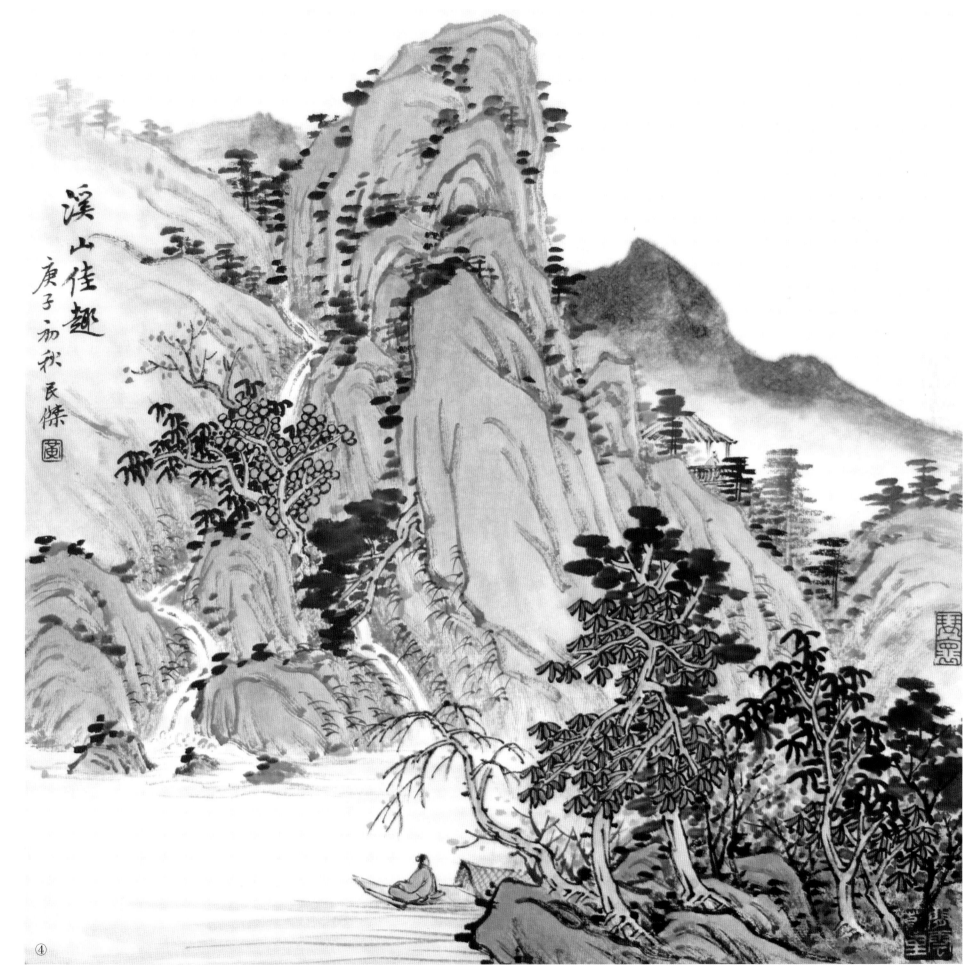

溪山佳趣
庚子初秋 民傑 圖

《翠屏清晓》画法

毛　　笔：兼毫笔、小狼毫笔、大白云笔
国画颜料：赭石、花青、藤黄、三青、三绿、朱砂、墨汁

　　步骤一：蘸赭石勾勒山石轮廓和纹理，染松干、茅屋和小船。干后用白云笔蘸淡赭石染土坡和山石的下半部分。

　　步骤二：调花青、藤黄成淡草绿色染山石、草地、夹叶，留出山石下半部分的淡赭石色。

　　步骤三：三绿染山石和山头，调少许三青染山石和山头的顶部。

　　步骤四：赭石调墨画远山，花青加墨染树叶和水云，赭石调朱砂点红叶。

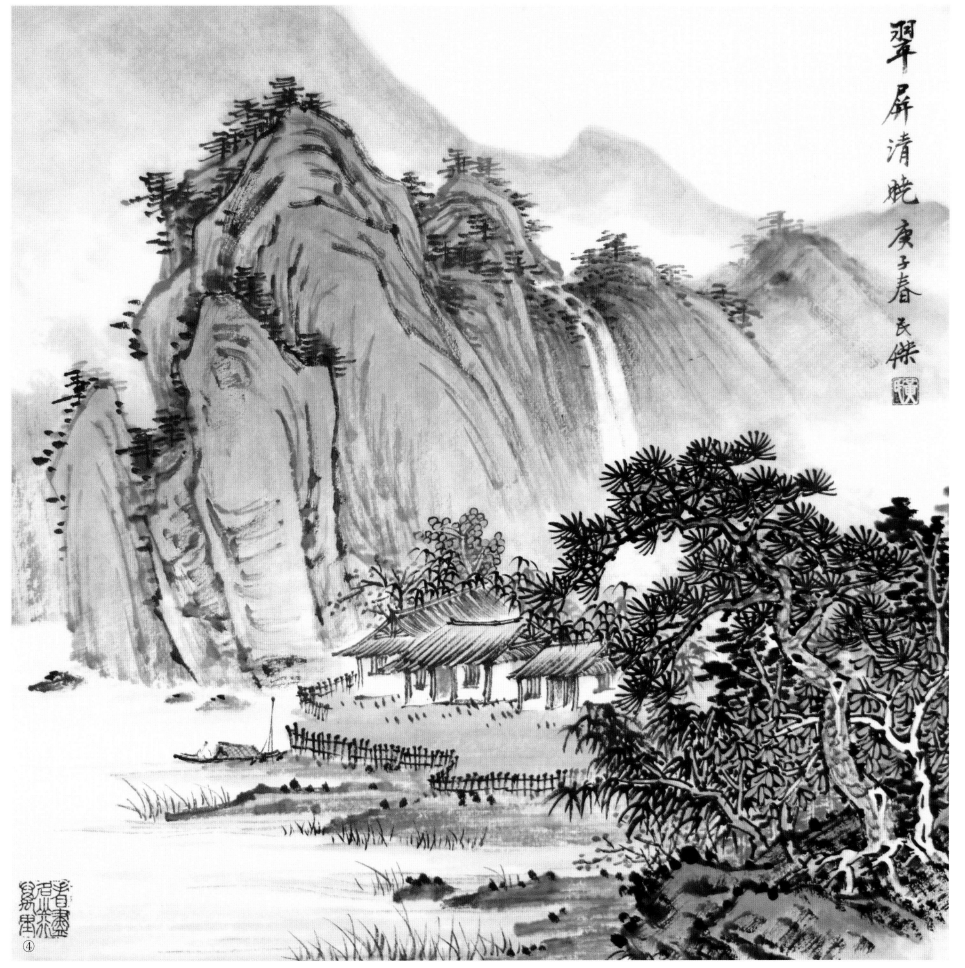

翠屏清晓

《云山空翠》画法

毛　　笔：兼毫笔、小狼毫笔、大白云笔
国画颜料：赭石、花青、藤黄、三青、三绿、墨汁

①

步骤一：蘸赭石勾勒山石轮廓和纹理，染松干。干后用白云笔蘸淡赭石染土坡和山石的下半部分。

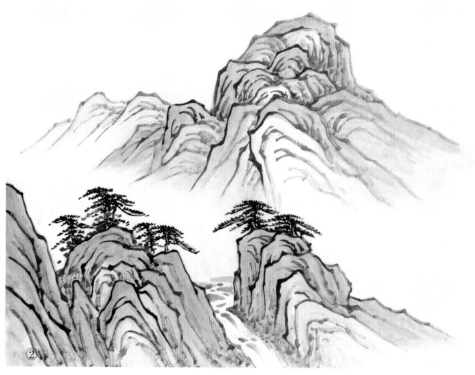

②

步骤二：调花青、藤黄成淡草绿色染山石和山头，留出山石下半部分的淡赭石色。个别山石和山头留出赭石色。

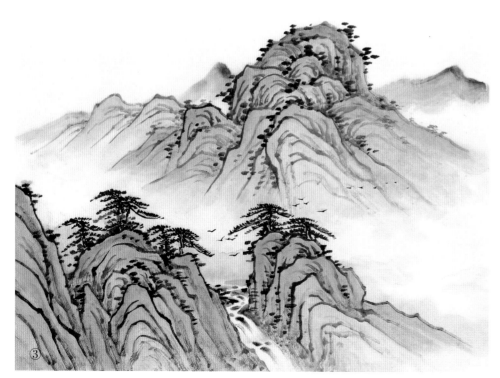

③

步骤三：三绿染山石和山头，调少许三青染山石和山头的顶部。干后兼毫笔点苔，小狼毫笔勾飞鸟。花青加墨画远山。

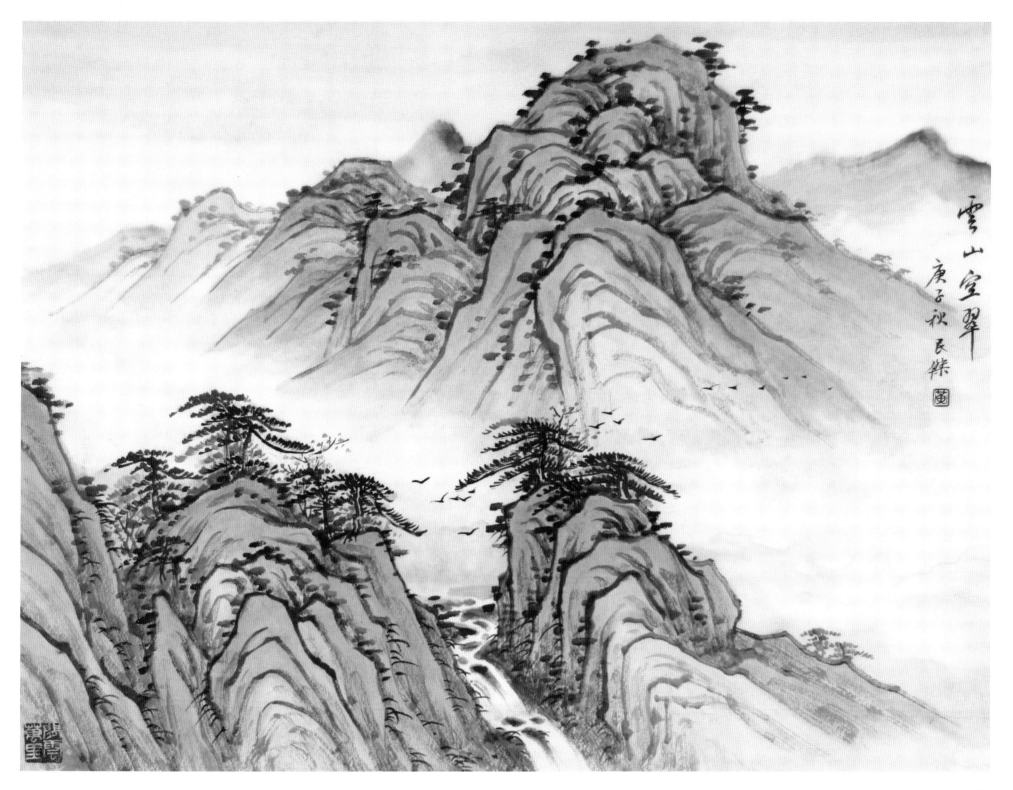

云山空翠

步骤四：兼毫笔再点苔和添小树，小狼毫笔勾小草。淡花青染天。

《远浦归舟》画法

毛　　笔：兼毫笔、小狼毫笔、大白云笔
国画颜料：赭石、花青、藤黄、三青、三绿、胭脂、朱砂、
　　　　　墨汁

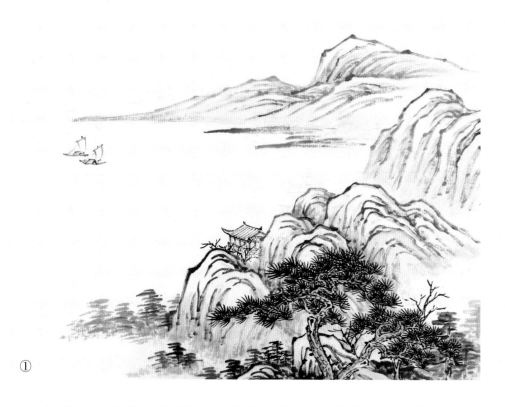

①

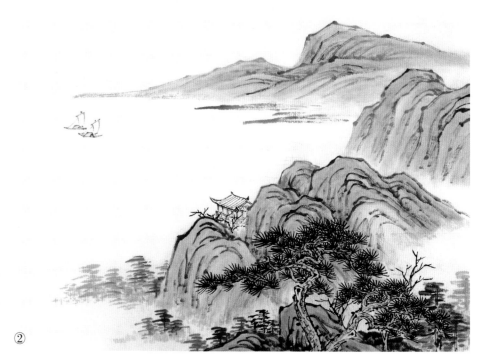

②

步骤一：蘸赭石勾勒山石轮廓和纹理，染树干和小船。干后用白云笔蘸淡赭石染土坡和山石的下半部分。

步骤二：调花青、藤黄成淡草绿色染山石和山头，部分山石留出淡赭石色。

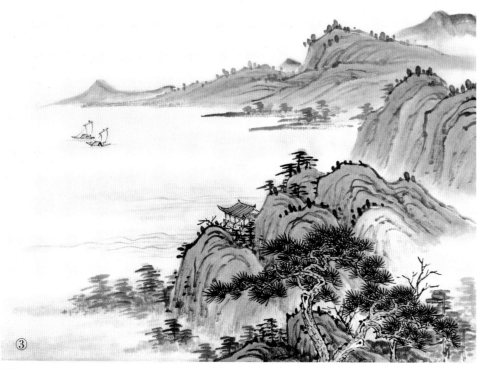

③

步骤三：三绿染山石和山头，调少许三青染山石和山头的顶部。干后兼毫笔点苔画小树。胭脂加花青染屋顶，花青加墨染树画远山，淡花青染水和天。

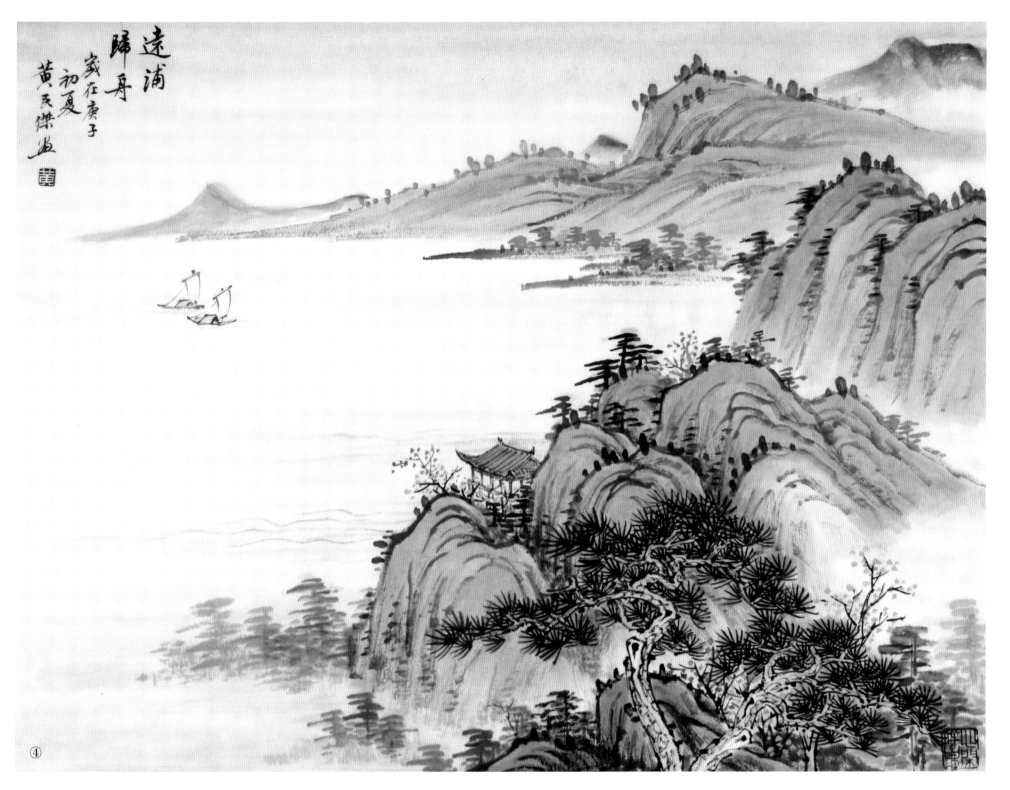

远浦归舟

步骤四：用小狼毫笔勾提部分山石纹理，三绿点绿叶，赭石调朱砂点红叶。

毛　　笔：兼毫笔、小狼毫笔、大白云笔
国画颜料：赭石、花青、藤黄、三青、三绿、墨汁

步骤一：取半生熟仿古宣纸蘸赭石勾勒山石轮廓和纹理，染亭子、小桥和小船。干后用白云笔蘸淡赭石染土坡和山石的下半部分。

步骤二：调花青、藤黄成淡草绿色染山石和山头，部分山石留出淡赭石色。

步骤三：三绿染山石和山头，三青染山石和山头的顶部。干后兼毫笔点苔画小树。深草绿色点树叶，淡花青染水和天。

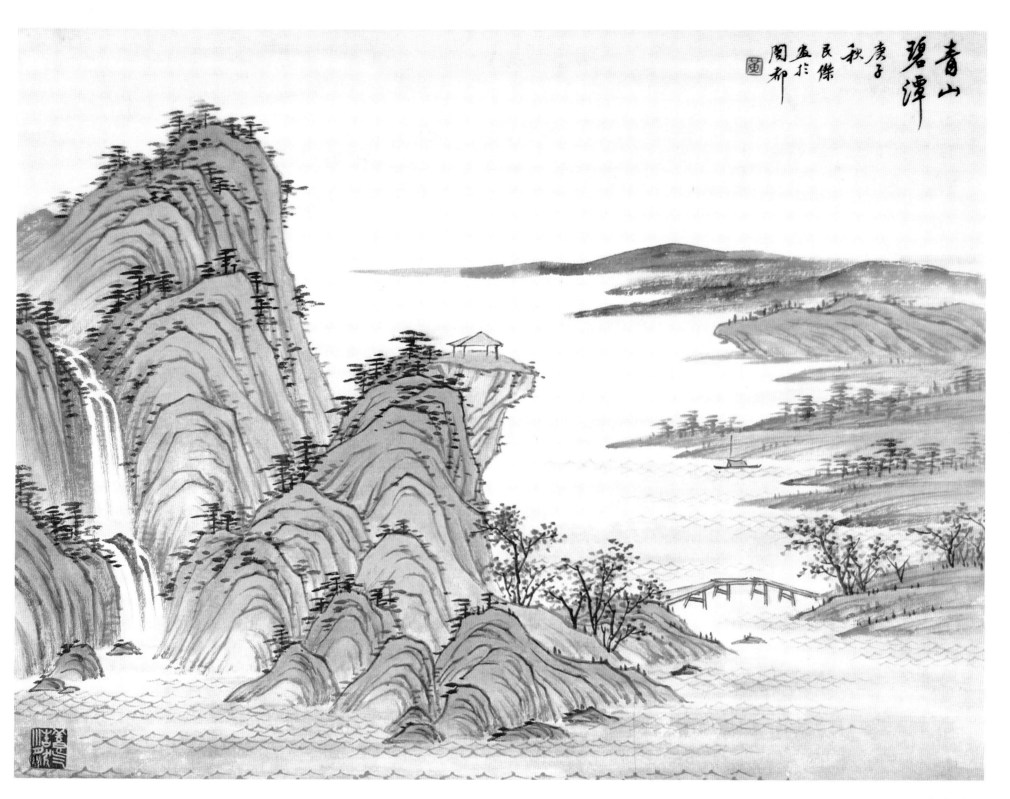

青山碧潭

步骤四：调少许三青再染山头的顶部，用小狼毫笔调花青勾提部分山石纹理和点苔。

《晴川揽胜》画法

毛　　笔：兼毫笔、小狼毫笔、大白云笔
国画颜料：赭石、花青、藤黄、三青、三绿、朱砂、墨汁

①

步骤一：蘸赭石勾勒山石轮廓和纹理，染树干、小船和小屋。干后用白云笔蘸淡赭石染土坡和山石的下半部分。

②

步骤二：调花青、藤黄成淡草绿色染山石、山头和夹叶，部分山石留出淡赭石色。

③

步骤三：三绿染山石和山头，加少许三青染山石和山头的顶部。干后兼毫笔点苔画小树。

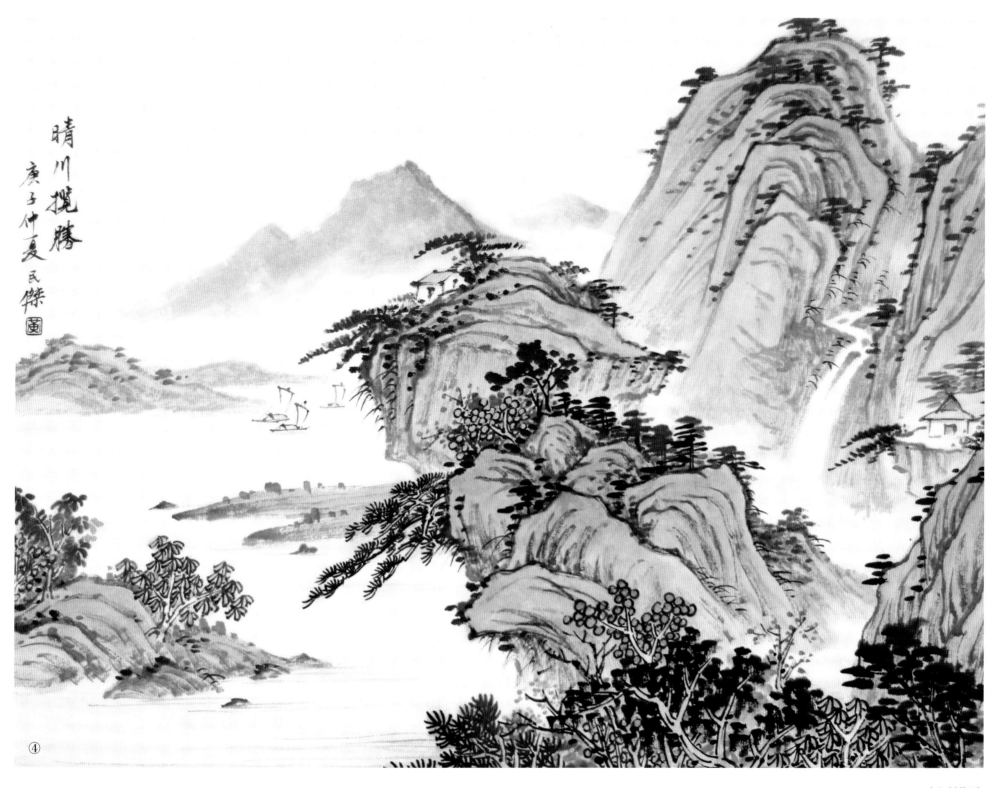

晴川揽胜

步骤四：三绿和三青点夹叶，赭石加朱砂点红叶，花青加墨
画远山，淡花青染水和天。

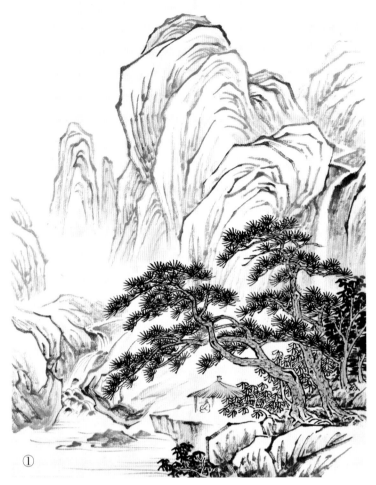

①

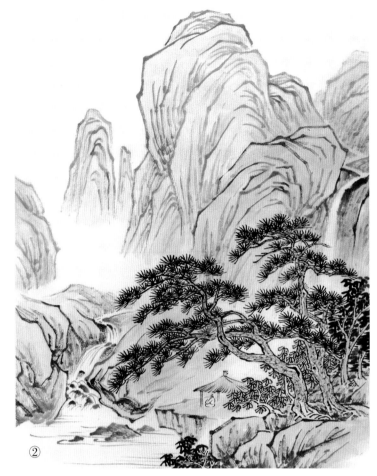

②

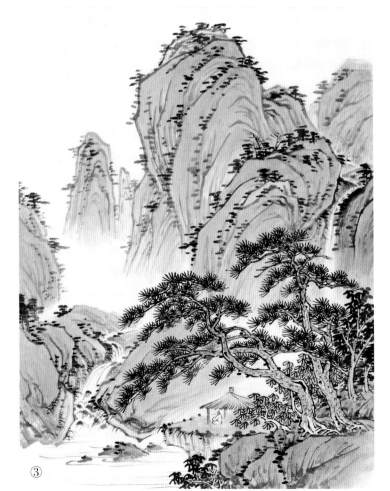

③

扫码看教学视频

《坐听松风》画法

毛　　笔：兼毫笔、小狼毫笔、大白云笔
国画颜料：赭石、花青、藤黄、三青、三绿、朱砂、墨汁

　　步骤一：蘸赭石勾勒山石轮廓和纹理，染松干和人物面部。干后用白云笔蘸淡赭石染土坡和山石的下半部分。

　　步骤二：调花青、藤黄成淡草绿色染山石和山峰，留出部分淡赭石色。赭石色染夹叶。

　　步骤三：三绿染山石和山头，加少许三青染山石和山头的顶部。干后用兼毫笔点苔，小狼毫笔添加小树。

　　步骤四：赭石加朱膘点夹叶和画远山。

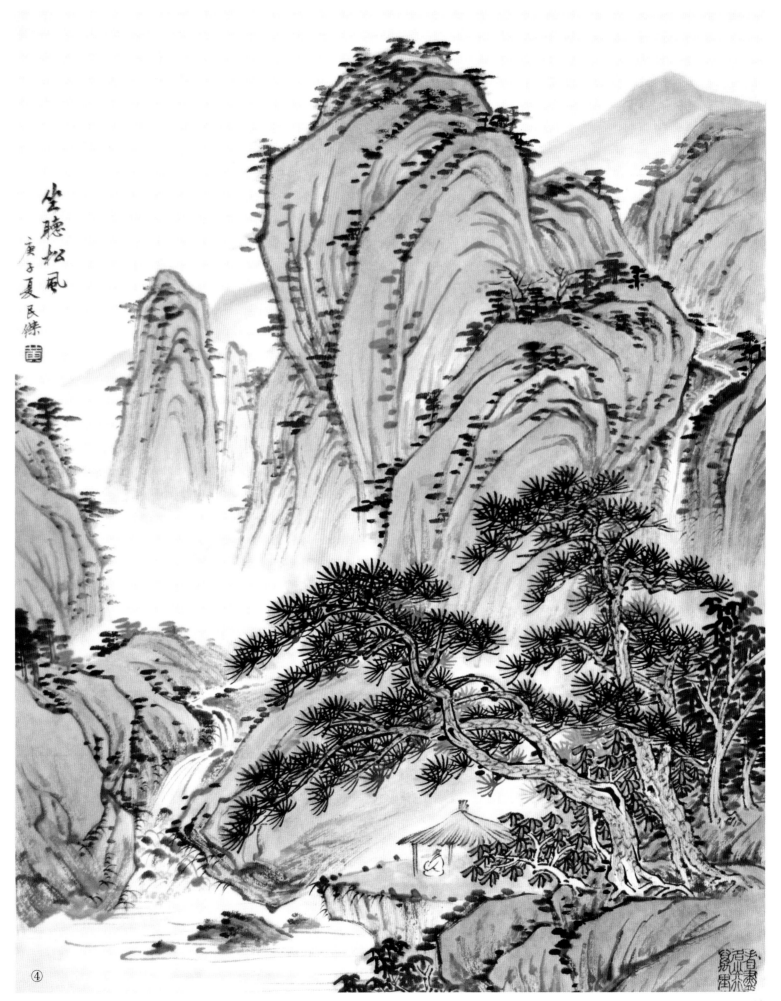

坐聽松風
庚子夏 民傑

坐听松风 ④

①

②

③

《幽谷听瀑》画法

毛　　笔：兼毫笔、小狼毫笔、大白云笔
国画颜料：赭石、花青、藤黄、三青、三绿、朱膘、墨汁

　　步骤一：蘸赭石勾勒山石轮廓和纹理，染亭子和人物面部。干后用白云笔蘸淡赭石染土坡和山石的下半部分。

　　步骤二：淡草绿色染山石，留出部分淡赭石色。草绿色染圆形夹叶，赭石色染个字夹叶。

　　步骤三：三绿染山石，加少许三青染山石的顶部。干后用兼毫笔点苔，小狼毫笔添加小树。

　　步骤四：赭石加朱膘点个字夹叶和点杂树，三绿点圆形夹叶。用小狼毫笔勾提部分山石纹理和勾小草。

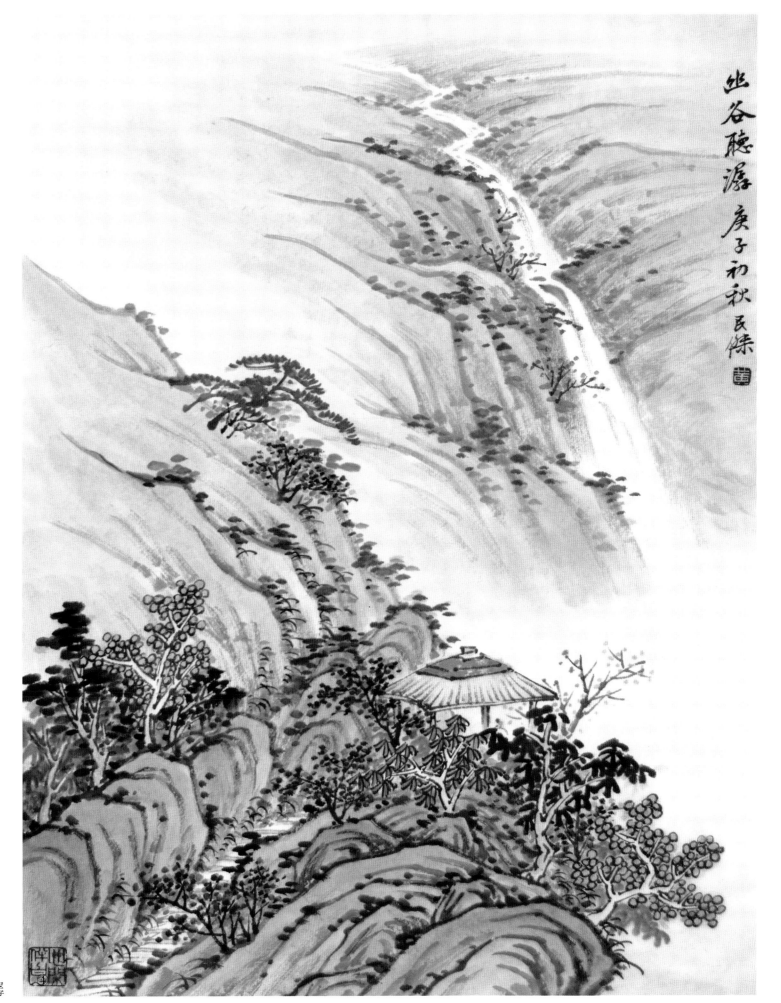

幽谷听潺

①

②

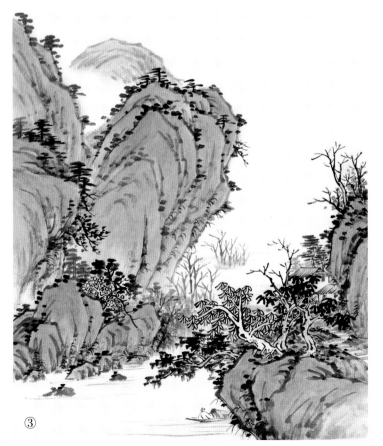

③

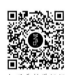

扫码看教学视频

《碧谷幽意》画法

毛　　笔：兼毫笔、小狼毫笔、大白云笔
国画颜料：赭石、花青、藤黄、三青、三绿、朱膘、墨汁

　　步骤一：蘸赭石勾勒山石轮廓和纹理，染茅屋、小船和人物面部。干后用白云笔蘸淡赭石染土坡和山石的下半部分。

　　步骤二：调花青、藤黄成淡草绿色染山石，留出部分淡赭石色。草绿色染夹叶。

　　步骤三：三绿染山石，加少许三青染山石的顶部。干后用兼毫笔点苔，小狼毫笔勾小草。

　　步骤四：花青加少许墨成淡青色染树叶和画远山。赭石加朱膘点红叶。小狼毫笔画山上小屋，赭石染屋顶，朱砂染墙。

碧谷幽意

④

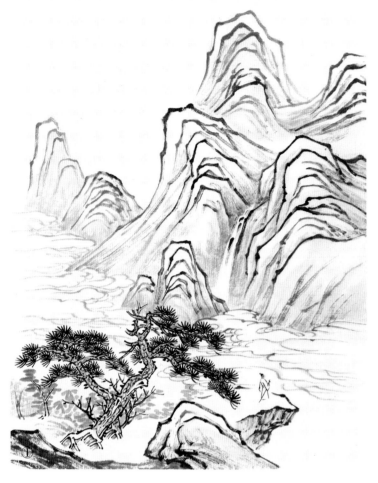

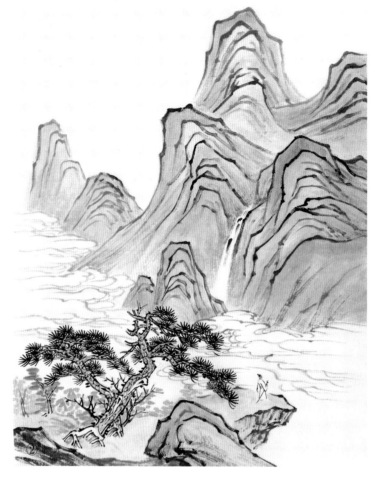

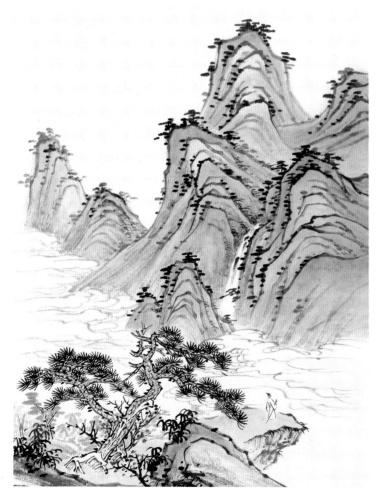

扫码看教学视频

《烟云胜赏》画法

毛　　笔：兼毫笔、小狼毫笔、大白云笔

国画颜料：赭石、花青、藤黄、三青、三绿、朱膘、墨汁

　　步骤一：蘸赭石勾勒山石纹理和勾云，染松干和人物面部。干后用白云笔蘸淡赭石染山石和山峰的下半部分

　　步骤二：调花青、藤黄成淡草绿色染山石，留出部分淡赭石色。草绿色染草地。

　　步骤三：三绿染山石，加少许三青染山石的顶部。干后用兼毫笔点苔，小狼毫笔添加小树小草。

　　步骤四：花青加少许墨染树叶和画左侧的远山，赭石加朱膘点红叶和画右侧远山。